九成宮醴泉銘

視頻版經典碑帖

上海辭書出版社藝術中心 編

上海辭書出版社

九成宮醴泉銘

歐陽詢（557—641），唐代書法家。字信本，潭州臨湘（今湖南長沙）人。官至太子率更令、弘文館學士，封渤海縣男，後人稱其爲『歐陽率更令』。因其子歐陽通亦善書法，故又稱『大歐』。工書法，學二王，勁險刻厲，於平正中見險絕，自成面目，人稱『歐體』。『歐體』不拘泥於橫平竪直的呆板，在平正中尋求靈動的變化，用筆方圓兼施，以方爲主，點畫勁挺，筆力凝聚。因法度謹嚴，被稱爲唐人楷書第一，對於後世影響深遠。與虞世南、褚遂良、薛稷並稱『唐初四大書家』，與顏真卿、柳公權、趙孟頫並稱『楷書四大家』。代表作有《九成宮醴泉銘》《化度寺碑》《夢奠帖》等。

《九成宮醴泉銘》，或稱《九成宮碑》，魏徵撰文，歐陽詢書。唐貞觀六年（632）立於九成宮內，今陝西省麟游縣。今存西安碑林。碑高二百七十厘米，上寬八十七厘米，下寬九十三厘米，二十四行，行四十九字。唐貞觀五年（631），太宗皇帝命令修復隋文帝之仁壽宮，改名九成宮。第二年，太宗避暑來到九成宮，偶然發現有一清泉，命爲『醴泉』。便令魏徵撰文、歐陽詢書寫而立一石碑，這便是『九成宮醴泉銘』。歐陽詢書寫此銘，時年七十六歲，其書法藝術已是爐火純青，加之又是奉敕用心之作，故此銘一直被譽爲『楷書之極則』。

明趙崡《石墨鐫華》評：『此碑婉潤，允爲正書第一。』明鄭真評：『《醴泉觀銘》外堅正而內混融，實得右軍蘭亭筆意。』明陳繼儒《珊瑚網》評：『此帖如深山至人，瘦硬清寒，而神氣充腴，能令王公屈膝，非他刻可方駕也。』清郭尚先評：『《醴泉銘》高華渾補，體方筆圓，此漢之分隸，魏晉之楷合並醖釀而成者。』

九成宮醴泉銘。秘書監檢校侍中、鉅鹿郡公，臣魏徵奉敕撰。

維貞觀六年孟夏之月，皇帝避暑乎九成之宮，此則随之仁壽宮也。冠山抗殿，絶

維貞觀六年孟夏之月皇帝避暑乎九成之宮此則随之仁壽宮也冠山抗殿

鑿爲池，跨水架楹，分巖竦闕。高閣周建，長廊四起。棟宇膠葛，臺榭參差。仰視則迢遞

百尋，下臨則崢嶸千仞。珠璧交暎，金碧相暉。照灼雲霞，蔽虧日月。觀其移山迴澗，窮

百尋下臨則崢嶸千仞珠璧交暎金碧相暉照灼雲霞蔽虧日月觀其移山迴澗窮

泰極侈，以人從欲，良足深尤。至於炎景流金，無欝蒸之氣，微風徐動，有淒清之涼。信

安體之佳所，誠養神之勝地。漢之甘泉，不能尚也。皇帝爰在弱冠，經營

四方逮乎立年撫臨
億兆始以武功壹海
內終以文德懷遠人
東越青丘南踰丹徼

四方，逮乎立年，撫臨億兆。始以武功壹海內，終以文德懷遠人。東越青丘，南踰丹徼，

皆獻琛奉贄，重譯來王；西暨輪臺，北拒玄關，並地列州縣，人充編戶。氣淑年和，迩安

遠肅群生咸遂靈貺

畢臻雖藉二儀之功

終資一人之慮遺

身利物櫛風沐雨百

遠蕭，群生咸遂，靈貺畢臻。雖藉二儀之功，終資一人之慮。遺身利物，櫛風沐雨，百

為心，憂勞成疾。同堯肌之如臘，甚禹足之胼胝。針石屢加，腠理猶滯。爰居京室，每

弊炎暑群下請建離

宮庶可怡神養性

聖上□一夫之力惜

十家之產深閉固拒

弊炎暑。群下請建離宮，庶可怡神養性。聖上□一夫之力，惜十家之產。深閉固拒，

未肯俯從。以爲隨氏舊宮，營於曩代，棄之則可惜，毀之則重勞。事貴因循，何必改作？

於是斲彫爲樸

又損去其泰甚

頹壞雜丹垩

間粉壁以塗泥

於是斲彫爲樸，損之又損，去其泰甚，葺其頹壞。雜丹垩以沙礫，間粉壁以塗泥。玉砌

玉砌

石礫

13

接於玉階，茅茨續於瓊室。仰觀壯麗，可作鑒於既往，俯察卑儉，足垂訓於後昆。此所

謂至人無爲大聖不

作彼竭其力我享其

功者也然昔之池沼

咸引谷澗宮城之內

謂至人無爲，大聖不作，彼竭其力，我享其功者也。然昔之池沼，咸引谷澗，宮城之內，

本乏水源。求而無之，在□一物。既非人力所致，聖心懷之不忘。粤以四月甲申朔

旬有六日己亥，上及中官，歷覽臺觀。閑步西城之陰，□踏高閣之下，□察厥土，微

覺有潤，因而以杖導之，有泉隨而涌出。乃承以石檻，引爲一渠。其清若鏡，味甘如醴。

南注丹霄之右，東□度於雙闕。貫□青瑣，縈帶紫房。激揚清波，滌蕩瑕穢，可以導養

正性，可以澂瑩心神。鑒暎群形，潤生萬物。同湛恩之不竭，將玄澤□常流。匪唯乾象

之精，盖亦坤靈之寶。謹案《禮緯》云：『王者刑殺當罪，賞錫當功，得禮之宜，則醴泉出於

闕庭鶡冠子曰聖人
之德上□太清下及
太寧□及萬靈則醴
泉出瑞應圖曰王者

闕庭。」《鶡冠子》曰：『聖人之德，上□太清，下及太寧，中及萬靈，則醴泉出。』《瑞應圖》曰：『王者

純和飲食不貢獻則

醴泉出飲之令人壽

東觀漢記曰光武中

元年醴泉□京師

純和，飲食不貢獻，則醴泉出，飲之令人壽。」《東觀漢記》曰：『光武中元元年，醴泉□京師，

飲之者痼□皆愈。」然則神物之來，寔扶明聖。既可蠲茲沉痼，又將延彼遐齡。是以

百辟卿士，相趨動色。我后固懷撝挹，□而弗有。雖休勿休，不徒聞於往昔；以祥爲懼，

25

實取驗於當今。斯乃上帝玄符，天子令德，豈臣之末學所能丕顯！但職在記言，□

慈書事不可使國

盛美有典策敢陳

實錄爰勒斯銘其詞

惟皇撫運奄壹

茲書事，不可使國□盛美，有遺典策。敢陳實錄，爰勒斯銘。其詞曰：惟皇撫運，奄壹

寰宇。千載膺期，萬物斯覩。功高大舜，勤深伯禹。絕後□前，登三邁五。握機蹈矩，乃聖

乃神武克禍亂文懷遠人埶未紀開闢不臣冕並龏琛贄咸陳大道無名上德

乃神。武克禍亂，文懷遠人。□契未紀，開闢不臣。□冕並襲，琛贄咸陳。大道無名，上德

不德。玄功潛運，幾深莫測。鑿井而飲，耕田而食。靡謝天功，安知帝力。上天之載，無臭

無聲
萬
類
光
始
品
物

流
形
随
感
變
質
應
德

效
靈
不
焉
如
響
恭
恭

明
明
雜
遝
景
福
葳
蕤

無聲。萬類資始，品物流形。隨感變質，應德效靈。介焉如響，赫赫明明。雜遝景福，葳蕤

繁祉。雲氏龍官，龜圖鳳紀。日含五色，鳥呈三趾。頌不輟工，筆無停史。上善降祥，上智

繁祉雲氏龍官龜圖

鳳紀曰含五色鳥呈

三趾頌不輟工筆無

停史上善降祥上智

斯悦流謙潤下潺湲

胶潔萍旨醴甘冰凝

鏡澈用之日新挹

無竭道随時泰慶與

斯悦。流謙潤下，潺湲皎潔。萍旨醴甘，冰凝鏡澈。用之日新，挹之無竭。道随時泰，慶與

泉流。我后夕惕，雖休弗休。居崇茅宇，樂不般遊。黃屋非貴，天下爲憂。人玩其華，我

取其實。還淳反本，代文以質。居高思墜，持滿戒□。念茲在茲，永保貞吉。

兼太子率更令、勃海男，臣歐陽詢奉勅書。

九成

宫
醴